华夏万卷®
让人人写好字

U0146117

语/文/专/项/字/帖

高中生

必背文言文

GAOZHONGSHENG BIBEI WENYANWEN KAISHU ZITIE

楷书字帖

田英章 书

上海交通大学出版社
SHANGHAI JIAO TONG UNIVERSITY PRESS

图书在版编目（CIP）数据

高中生必背文言文楷书字帖 / 田英章书. —上海：
上海交通大学出版社，2012
（华夏万卷）
ISBN 978-7-313-07999-2

Ⅰ.①高… Ⅱ.①田… Ⅲ.①钢笔字–楷书–高中–法
帖 Ⅳ.①G634.955.3

中国版本图书馆 CIP 数据核字〔2011〕第 259425 号

高中生必背文言文楷书字帖
GAOZHONGSHENG BIBEI WENYANWEN KAISHU ZITIE

作　　者：田英章
出版发行：上海交通大学出版社　　　　　　　地　　址：上海市番禺路 951 号
邮政编码：200030　　　　　　　　　　　　　电　　话：021-64071208
印　　刷：成都蜀望印务有限公司　　　　　　经　　销：全国新华书店
开　　本：787mm×1092mm　1/16　　　　　　印　　张：9
字　　数：72 千字
版　　次：2012 年 1 月第 1 版　　　　　　　　印　　次：2020 年 9 月第 17 次印刷
书　　号：ISBN　978-7-313-07999-2
定　　价：22.00 元

荆轲刺秦王(节选)

《战国策》

考点点拨 易水送别为本篇的高潮部分，其中歌词"风萧萧兮易水寒，壮士一去兮不复还"是常考点。击筑而歌，触景生情，千古绝唱，垂泪涕泣，何等英雄，何等悲壮！歌词预示了此行凶多吉少，为送别渲染了悲壮的气氛。荆轲从容赴难，义无反顾，易水一别，扬名千古！

太子及宾客知其事者，
皆白衣冠以送之。至易水上，
既祖，取道。高渐离击筑，荆轲
和而歌，为变徵之声，士皆垂
泪涕泣。又前而为歌曰："风萧
萧兮易水寒，壮士一去兮不
复还！"复为慷慨羽声，士皆瞋
目，发尽上指冠。于是荆轲遂
就车而去，终已不顾。

古今异义

1. 樊将军以穷困来归丹
古义：走投无路，陷于困境。今义：生活贫困，经济困难。

2. 丹不忍以己之私，而伤长者之意
古义：品德高尚之人，此指樊将军。今义：年长之人。

3. 樊将军仰天太息流涕
古义：眼泪。今义：鼻涕。

4. 今有一言，可以解燕国之患
古义：可以用它来……。今义：表示可能、能够、许可。

5. 持千金之资币物
古义：礼品。今义：钱币。

6. 秦王还柱而走
古义：跑。今义：步行。

7. 诸郎中执兵
古义：宫廷侍卫。今义：指中医。

8. 左右既前，斩荆轲
古义：周围侍从。今义：表方向或大约。

其行廉,故死而不容。自疏濯
淖污泥之中,蝉蜕于浊秽,以
浮游尘埃之外,不获世之滋
垢,皭然泥而不滓者也。推此
志也,虽与日月争光可也。

古汉语易错形近字

縻 靡 糜 麋

徽 檄 皦 曒

赢 赢 赢 瀛

屐 履 屣 屦

掇 惙 啜 辍

瞻 赡 澹 檐

喘 惴 湍 揣

赖 懒 癫 籁

缘 篆 椽 蠡

赍 赍 赀 赘

赢(léi):瘦弱。如:"罢夫赢老易子而咬其骨。"(《论积贮疏》)

赢(yíng):余利,利润。如:"操其奇赢。"(《论贵粟疏》)

赢(yíng):秦王的姓。如:"与赢而不助五国也。"(《六国论》)

瀛(yíng):大海。如:"海客谈瀛洲。"(《梦游天姥吟留别》)

屐(jī):木屐。如:"脚著谢公屐。"(《梦游天姥吟留别》)

履(lǚ):践踏、踩。如:"如临深渊,如履薄冰。"(《诗经·小雅》)

屣(xǐ):鞋。如:"负箧曳屣,行深山巨谷中。"(《送东阳马生序》)

屦(jù):用麻、葛制成的鞋。如:"一日,使史更敝衣,草屦。"(《左忠毅公逸事》)

兰亭集序

王羲之

考点点拨 了解兰亭集会的起因、经过，认识作者感情由乐转悲的原因以及在深沉的感叹中暗含的对人生的眷恋和热爱之情。了解文中的词类活用、成分省略等语言现象，掌握"修"、"期"、"致"、"临"、"次"等词的多义性。

永和九年，岁在癸丑，暮
春之初，会于会稽山阴之兰
亭，修禊事也。群贤毕至，少长
咸集。此地有崇山峻岭，茂林
修竹，又有清流激湍，映带左
右，引以为流觞曲水，列坐其
次。虽无丝竹管弦之盛，一觞
一咏，亦足以畅叙幽情。
　　是日也，天朗气清，惠风
和畅。仰观宇宙之大，俯察品
类之盛，所以游目骋怀，足以

注释　暮春：春季的末一个月。修禊事也：(为了)做禊礼。毕至：全到。修竹：高高的竹子。激湍：流势很急的水。映带左右：辉映围绕在亭子的四周。列坐：排列而坐。次：旁边。一觞一咏：喝点酒，作点诗。是日也：这一天。品类之盛：地上万物的繁多。所以：用来。骋：放开，敞开。

苦倦极，未尝不呼天也；疾痛
惨怛，未尝不呼父母也。屈平
正道直行，竭忠尽智，以事其
君，谗人间之，可谓穷矣。信而
见疑，忠而被谤，能无怨乎？屈
平之作《离骚》，盖自怨生也。上
称帝喾，下道齐桓，中述汤、武，
以刺世事。明道德之广崇，治
乱之条贯，靡不毕见。其文约，
其辞微，其志洁，其行廉。其称
文小而其指极大，举类迩而
见义远。其志洁，故其称物芳；

真题再现

1.（2008　天津）司马迁在《屈原列传》中写道："屈平疾王听之不聪也，_____，_____，方正之不容也，故忧愁幽思而作《离骚》。"

2.（2008　安徽）其志洁，_____；其行廉，故死而不容。

3.（2007　上海）其称文小而其指极大，_____。

极视听之娱,信可乐也。

夫人之相与,俯仰一世。

或取诸怀抱,悟言一室之内;

或因寄所托,放浪形骸之外。

虽趣舍万殊,静躁不同,当其

欣于所遇,暂得于己,快然自

足,不知老之将至;及其所之

既倦,情随事迁,感慨系之矣。

向之所欣,俯仰之间,已为陈

迹,犹不能不以之兴怀,况修

短随化,终期于尽!古人云:"死

生亦大矣",岂不痛哉!

每览昔人兴感之由,若

注释 极:穷尽。信:实在。相与:相交往。悟言:对面交谈。因:依、随着。寄:寄托。所托:所爱好的事物。放浪:放纵、无拘束。形骸:身体、形体。趣:趋向,取向。舍:舍弃。感慨系之:感慨随着产生。向:过去,以前。陈迹:旧迹。以之兴怀:因它而引起心中的感触。修短随化:寿命长短,听凭造化。

夫六国与秦皆诸侯，其
势弱于秦，而犹有可以不赂
而胜之之势。苟以天下之大，
而从六国破亡之故事，是又
在六国下矣。

屈原列传（节选）

司马迁

考点点拨 学习屈原爱国、正直的高尚品德，感受屈原洁身自好的高尚情操和敢于同邪恶势力抗争而决不妥协的斗争精神，并从文中理解作者在屈原身上寄寓的情感；理解课文运用的修辞手法；掌握本课的文言常用实词；熟记通假字，正确理解古今异义的词。

屈平疾王听之不聪也，
谗谄之蔽明也，邪曲之害公
也，方正之不容也，故忧愁幽
思而作《离骚》。"离骚"者，犹离忧
也。夫天者，人之始也；父母者，
人之本也。人穷则反本，故劳

注释 于：比。可以：可以凭借。苟：如果。故事：旧例。疾：恨。公：公正无私之人。幽思：幽深沉思，即内心苦闷。《离骚》：屈原的代表作，自叙生平的长篇抒情诗。穷：指处境艰难，遭遇不幸。反本：追思根本。反，通"返"。

合一契,未尝不临文嗟悼,不
能喻之于怀。固知一死生为
虚诞,齐彭殇为妄作。后之视
今,亦犹今之视昔,悲夫!故列
叙时人,录其所述,虽世殊事
异,所以兴怀,其致一也。后之
览者,亦将有感于斯文。

赤壁赋

苏 轼

考点点拨 理解文章景、情、理交融的特点,赏析其典雅、精美的语言,是本文学习的重点;了解主客问答这一赋体传统手法在表达思想情感中的作用;了解作者在旷达的风貌之下寄寓悲愤苦闷的复杂情感,是理解鉴赏上的难点。

壬戌之秋,七月既望,苏
子与客泛舟游于赤壁之下。
清风徐来,水波不兴。举酒属
客,诵明月之诗,歌窈窕之章。

注释 临:面对。喻:明白。固:本来,当然。一:把……看做一样。齐:把……看做相等。列叙时人:一个一个记下当时与会的人。录其所述:录下他们作的诗。后之览者:后世的读者。斯文:这次集会的诗文。
望:月满为望,农历每月十五日为"望日",十六日为"既望"。兴:起,作。属:这里指劝人饮酒。

各爱其地,齐人勿附于秦,刺客不行,良将犹在,则胜负之数,存亡之理,当与秦相较,或未易量。

鸣呼!以赂秦之地封天下之谋臣,以事秦之心礼天下之奇才,并力西向,则吾恐秦人食之不得下咽也。悲夫!有如此之势,而为秦人积威之所劫,日削月割,以趋于亡。为国者无使为积威之所劫哉!

少焉,月出于东山之上,徘徊
于斗牛之间。白露横江,水光
接天。纵一苇之所如,凌万顷
之茫然。浩浩乎如冯虚御风,
而不知其所止;飘飘乎如遗
世独立,羽化而登仙。

于是饮酒乐甚,扣舷而
歌之。歌曰:"桂棹兮兰桨,击空
明兮溯流光。渺渺兮予怀,望
美人兮天一方。"客有吹洞箫
者,倚歌而和之。其声呜呜然,
如怨如慕,如泣如诉,余音袅
袅,不绝如缕。舞幽壑之潜蛟,

注释　少焉:一会儿。白露:指白茫茫的水气。横江:笼罩江面。纵:任。一苇:比喻极小的船。凌:越过。冯虚:凭空,凌空。冯,通"凭"。虚,太空。御:驾。扣舷:敲打着船边,指打着节拍。溯:逆流而上。流光:江面上浮动的月光。美人:比喻内心思慕的人。怨:哀怨。慕:眷恋。余音:尾声。缕:细丝。

齐人未尝赂秦，终继五
国迁灭，何哉？与嬴而不助五
国也。五国既丧，齐亦不免矣。
燕赵之君，始有远略，能守其
土，义不赂秦。是故燕虽小国
而后亡，斯用兵之效也。至丹
以荆卿为计，始速祸焉。赵尝
五战于秦，二败而三胜。后秦
击赵者再，李牧连却之。洎牧
以谗诛，邯郸为郡，惜其用武
而不终也。且燕赵处秦革灭
殆尽之际，可谓智力孤危，战
败而亡，诚不得已。向使三国

注释　迁灭：灭亡。与嬴：结交秦国。始有远略：起初有长远的打算。斯：此，这。至：到了。始：这才。速：动词，召，招致。于秦：对秦国。洎：及，等到。革灭：消灭，消亡。智力：智谋和力量。诚：实在。向使：当初假使，当初如果。

HUA XIA WAN JUAN　华夏万卷　042

泣孤舟之嫠妇。

苏子愀然，正襟危坐而问客曰："何为其然也?"客曰："月明星稀，乌鹊南飞，此非曹孟德之诗乎?西望夏口，东望武昌，山川相缪，郁乎苍苍，此非孟德之困于周郎者乎?方其破荆州，下江陵，顺流而东也，舳舻千里，旌旗蔽空，酾酒临江，横槊赋诗，固一世之雄也，而今安在哉?况吾与子渔樵于江渚之上，侣鱼虾而友麋鹿，驾一叶之扁舟，举匏樽以

注释　嫠妇:寡妇。愀然:容色改变的样子。正襟危坐:整理衣襟，(严肃地)端坐着。缪:缭、盘绕。郁:茂盛的样子。下:攻占。舳舻(zhú lú):船头和船尾的并称，泛指首尾相接的船只。酾(shī)酒:滤酒，这里指斟酒。横槊:横执长矛。扁舟:小舟。匏樽:用葫芦做成的酒器。

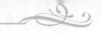

之所大患固不在战矣。思厥
先祖父，暴霜露，斩荆棘，以有
尺寸之地。子孙视之不甚惜，
举以予人，如弃草芥。今日割
五城，明日割十城，然后得一
夕安寝。起视四境，而秦兵又
至矣。然则诸侯之地有限，暴
秦之欲无厌，奉之弥繁，侵之
愈急。故不战而强弱胜负已
判矣。至于颠覆，理固宜然。古
人云："以地事秦，犹抱薪救火，
薪不尽，火不灭。"此言得之。

古今异义

1. 思厥先祖父　　　　古：祖辈、父辈。　　今：父亲的父亲。
2. 至于颠覆，理固宜然　古：以致，以至于。　今：表让步的连词。
3. 可谓智力孤危　　　古：智谋和力量。　今：智商。
4. 下而从六国破亡之故事　古：旧事。　　今：一种文体。
5. 刺客不行，良将犹在　古：不去。　　　今：能力差。

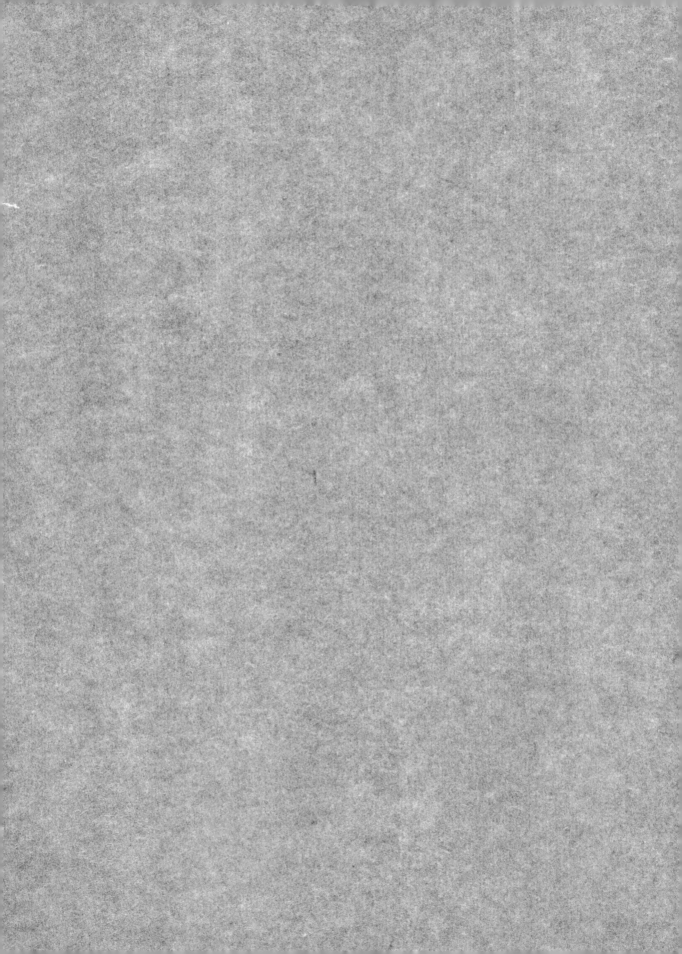

相属。寄蜉蝣于天地,渺沧海
之一粟。哀吾生之须臾,羡长
江之无穷。挟飞仙以遨游,抱
明月而长终。知不可乎骤得,
托遗响于悲风"

　　苏子曰:"客亦知夫水与
月乎?逝者如斯,而未尝往也;
盈虚者如彼,而卒莫消长也。
盖将自其变者而观之,则天
地曾不能以一瞬;自其不变
者而观之,则物与我皆无尽
也,而又何羡乎!且夫天地之
间,物各有主,苟非吾之所有,

注释　须臾:片刻,形容生命之短。长终:至于永远。遗响:余音,指箫声。悲风:秋风。逝:往。斯:此,指水。卒:到底。消长:增减。曾:竟然。

六国论

苏 洵

考点点拨 了解作者借史抒怀、借古讽今的写作意图,体察作者的爱国之情;理解课文中作者关于六国灭亡的观点;掌握"率、厥、弥、判、速、洎、殆"等字的意义;学习本文中例证、对比、分层、引用等论证方法。

六 国 破 灭, 非 兵 不 利, 战

不 善, 弊 在 赂 秦。 赂 秦 而 力 亏,

破 灭 之 道 也。 或 曰: 六 国 互 丧,

率 赂 秦 耶? 曰: 不 赂 者 以 赂 者

丧。 盖 失 强 援, 不 能 独 完。 故 曰:

弊 在 赂 秦 也。

秦 以 攻 取 之 外, 小 则 获

邑, 大 则 得 城。 较 秦 之 所 得, 与

战 胜 而 得 者, 其 实 百 倍; 诸 侯

之 所 亡, 与 战 败 而 亡 者, 其 实

亦 百 倍。 则 秦 之 所 大 欲, 诸 侯

注 释 兵:兵器。或曰:有人说。互丧:相继灭亡。率赂秦耶:都由于赂秦吗?盖:用在句子开头,下边陈述理由。强援:强有力的援助。完:保全。邑:小城,市镇。

虽 一 毫 而 莫 取 惟 江 上 之 清

风, 与 山 间 之 明 月, 耳 得 之 而

为 声, 目 遇 之 而 成 色, 取 之 无

禁, 用 之 不 竭, 是 造 物 者 之 无

尽 藏 也, 而 吾 与 子 之 所 共 适。"

客 喜 而 笑, 洗 盏 更 酌。肴

核 既 尽, 杯 盘 狼 籍。相 与 枕 藉

乎 舟 中, 不 知 东 方 之 既 白。

游褒禅山记（节选）

王安石

考点点拨 　这段是《游褒禅山记》的重点段，叙议结合，表达作者由游山引出的深层次的人生感慨。本文的语言难点是有些句子层次较多，有些词看似平常而用法和含义比较特殊，常见虚词"其"、"之"、"以"等出现的频率较高，且涉及多种用法。

于 是 余 有 叹 焉。古 人 之

观 于 天 地 山 川 草 木 虫 鱼 鸟

兽, 往 往 有 得, 以 其 求 思 之 深

注释 　无尽藏：无穷无尽的宝藏。更酌：再次饮酒。肴核：菜肴和果品。既：已经。狼籍：凌乱。相与枕藉：相互枕着垫着。于是：对于这种情况。焉：句末语气词。之：用于主谓之间，取消句子的独立性，可不译。得：心得，收获。以：因为。求思：探求、思索。

戌卒叫，函谷举，楚人一炬，可
怜焦土！

　　　　鸣呼！灭六国者六国也，
非秦也；族秦者秦也，非天下
也。嗟乎！使六国各爱其人，则
足以拒秦；使秦复爱六国之
人，则递三世可至万世而为
君，谁得而族灭也？秦人不暇
自哀，而后人哀之；后人哀之
而不鉴之，亦使后人而复哀
后人也。

补写出下列名篇名句中的空缺部分。

1.(2008　全国Ⅱ)长桥卧波，＿＿＿＿＿＿＿？复道行空，＿＿＿＿＿＿＿？＿＿＿＿＿＿＿，不知西东。
2.(2008　天津)杜牧在《阿房宫赋》中批评秦统治者奢侈时写道："钉头磷磷，＿＿＿＿＿＿＿；瓦缝参差，多于周身之帛缕。"
3.(2008　浙江)一人之心，千万人之心也。秦爱纷奢，人亦念其家。＿＿＿＿＿＿＿，＿＿＿＿＿＿＿？
4.(2006　北京)《阿房宫赋》通过阿房宫的兴毁揭示秦王朝覆亡的历史教训，故说："秦人不暇自哀，而后人哀之；＿＿＿＿＿＿＿，＿＿＿＿＿＿＿。"

而无不在也。夫夷以近，则游
者众；险以远，则至者少。而世
之奇伟、瑰怪、非常之观，常在
于险远，而人之所罕至焉，故
非有志者不能至也。有志矣，
不随以止也，然力不足者，亦
不能至也。有志与力，而又不
随以怠，至于幽暗昏惑而无
物以相之，亦不能至也。然力
足以至焉，于人为可讥，而在
己为有悔；尽吾志也而不能
至者，可以无悔矣，其孰能讥
之乎？此余之所得也。

注释 而：连词，表递进，而且。无不在：没有不探究、思考到的。夷：平坦。险远：险远的地方。随：跟随（别人）。以：连词，表结果，以致，以至于。怠：懈怠。至于：这里是抵达、到达的意思。幽暗昏惑：幽深昏暗，叫人迷乱（的地方）。昏惑，迷乱。以：连词，表目的。

不甚惜。

嗟乎！一人之心，千万人之心也。秦爱纷奢，人亦念其家。奈何取之尽锱铢，用之如泥沙？使负栋之柱，多于南亩之农夫；架梁之椽，多于机上之工女；钉头磷磷，多于在庾之粟粒；瓦缝参差，多于周身之帛缕；直栏横槛，多于九土之城郭；管弦呕哑，多于市人之言语。使天下之人，不敢言而敢怒。独夫之心，日益骄固。

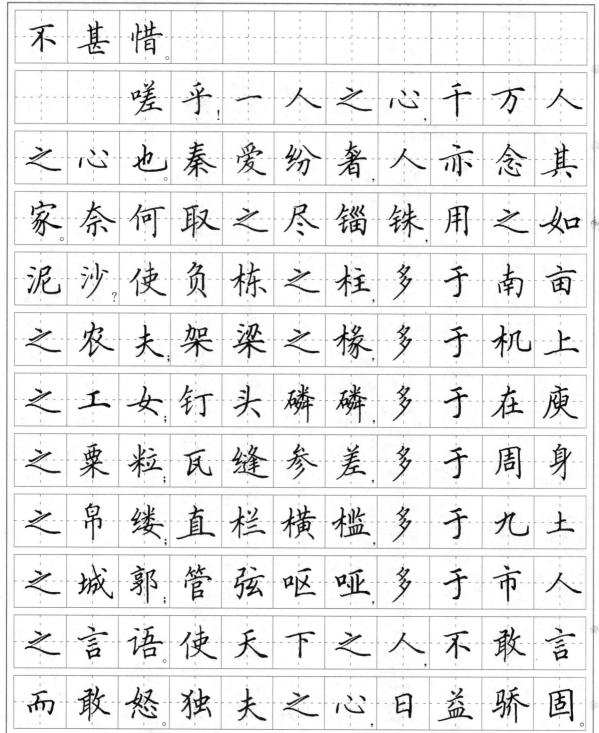

古今异义

1. 钩心斗角
 古：指宫室结构的参差错落，精巧工致。
 今：比喻用尽心机，明争暗斗。

2. 经营
 古：指金玉珠宝等物。
 今：指筹划管理或组织(企业、活动)。

3. 精英
 古：指金玉珠宝等物。今：指优秀人才。

4. 可怜
 古：可惜。今：怜悯，同情。

5. 隔离
 古义：遮断，遮蔽。今义：不让聚在一起，避免接触。

寡人之于国也

《孟子》

考点点拨 理解孟子主张推行仁政、重视民心的向背、利民保民的积极思想;学习孟子善用比喻说理、气势充沛的论辩方法;了解课文中词类活用的语言现象;能归纳"数"、"发"、"直"、"兵"、"胜"等多义词的义项。

梁惠王曰:"寡人之于国
也,尽心焉耳矣。河内凶,则移
其民于河东,移其粟于河内;
河东凶亦然。察邻国之政,无
如寡人之用心者。邻国之民
不加少,寡人之民不加多,何
也?"

孟子对曰:"王好战,请以
战喻。填然鼓之,兵刃既接,弃
甲曳兵而走。或百步而后止,
或五十步而后止,以五十步

一词多义

时　①季节。(不违农时、勿夺其时、斧斤以时入山林)②时机、机会。(无失其时)
王　①大王、君王、王侯。(王如知此、王无罪岁)②称王,统一天下。(然而不王者)
食　①吃。(谷不可胜食、七十者衣帛食肉)②名词,食物,吃的东西。(狗彘食人食而不知检)

为秦宫人。明星荧荧，开妆镜
也；绿云扰扰，梳晓鬟也；渭流
涨腻，弃脂水也；烟斜雾横，焚
椒兰也。雷霆乍惊，宫车过也；
辘辘远听，杳不知其所之也。
一肌一容，尽态极妍，缦立远
视，而望幸焉。有不见者三十
六年。燕赵之收藏，韩魏之经
营，齐楚之精英，几世几年，剽
掠其人，倚叠如山，一旦不能
有，输来其间。鼎铛玉石，金块
珠砾，弃掷逦迤，秦人视之，亦

文言虚词

1. 焉　(1) 形容词词尾，相当于"然"。如：盘盘焉，囷囷焉。
　　　　(2) 句末语气词。如：缦立远视，而望幸焉。

2. 而　(1) 连词，表承接。如：骊山北构而西折/缦立远视，而望幸焉。
　　　　(2) 连词，表转折。如：一日之内，一宫之间，而气候不齐/后人哀之而不鉴之。

3. 于　(1) 介词，到。如：辞楼下殿，辇来于秦。
　　　　(2) 介词，表比较。如：使负栋之柱，多于南亩之农夫。

笑百步,则何如?

曰:"不可,直不百步耳,是亦走也。"

曰:"王如知此,则无望民之多于邻国也。"

"不违农时,谷不可胜食也;数罟不入洿池,鱼鳖不可胜食也;斧斤以时入山林,材木不可胜用也。谷与鱼鳖不可胜食,材木不可胜用,是使民养生丧死无憾也。养生丧死无憾,王道之始也。

"五亩之宅,树之以桑,五

通假字

则无望民之多于邻国也:"无"通"毋",意为"不要"。

颁白者不负戴于道路矣:"颁"通"斑"。

涂有饿莩而不知发:"涂"通"途",道路。

天日。骊山北构而西折,直走
咸阳。二川溶溶,流入宫墙。五
步一楼,十步一阁;廊腰缦回,
檐牙高啄;各抱地势,钩心斗
角。盘盘焉,囷囷焉,蜂房水涡,
矗不知其几千万落。长桥卧
波,未云何龙?复道行空,不霁
何虹?高低冥迷,不知西东。歌
台暖响,春光融融;舞殿冷袖,
风雨凄凄。一日之内,一宫之
间,而气候不齐。

妃嫔媵嫱,王子皇孙,辞
楼下殿,辇来于秦。朝歌夜弦,

注释　走:趋向。二川:指渭水和樊川。溶溶:河水缓流的样子。缦:萦绕。回:曲折。钩心:指各种建筑物都向中心区攒聚。斗角:指屋角互相对峙。盘盘:盘旋的样子。冥迷:分辨不清。融融:和乐。妃嫔媵嫱:统指六国王侯的宫妃。

十者可以衣帛矣。鸡豚狗彘之畜，无失其时，七十者可以食肉矣。百亩之田，勿夺其时，数口之家，可以无饥矣；谨庠序之教，申之以孝悌之义，颁白者不负戴于道路矣。七十者衣帛食肉，黎民不饥不寒，然而不王者，未之有也。

"狗彘食人食而不知检，涂有饿莩而不知发，人死，则曰：'非我也，岁也。'是何异于刺人而杀之，曰'非我也，兵也'？王无罪岁，斯天下之民至焉。"

古汉语句式

1. 非我也，兵也　……也，表判断
2. 未之有也　否定词+代词宾语+动词宾语前置，应为"未有之也"
3. 养生丧死无憾，王道之始也　……也，表判断，判断句

于陛下之日长,报养刘之日
短也。乌鸟私情,愿乞终养。臣
之辛苦,非独蜀之人士及二
州牧伯所见明知,皇天后土
实所共鉴。愿陛下矜悯愚诚,
听臣微志,庶刘侥幸,保卒余
年。臣生当陨首,死当结草。臣
不胜犬马怖惧之情,谨拜表
以闻。

阿房宫赋

杜 牧

考点点拨 感受课文丰富瑰丽的想象、形象生动的比喻、大胆奇特的夸张等艺术特点;了解秦亡的原因及作者作本赋借古讽今的目的;掌握"一"、"爱"、"取"、"族"、"焉"、"而"、"夫"等词的意思。

六王毕,四海一,蜀山兀,
阿房出。覆压三百余里,隔离

一词多义

辞不赴命:任命,名词。
人命危浅:生命、性命,名词。
更相为命:生活、生存,名词。

劝 学

《荀子》

君	子	曰	学	不	可	以	已			
青	取	之	于	蓝	而	青	于	蓝		
冰	水	为	之	而	寒	于	水	木	直	中
绳	輮	以	为	轮	其	曲	中	规	虽	有
槁	暴	不	复	挺	者	輮	使	之	然	也
故	木	受	绳	则	直	金	就	砺	则	利
君	子	博	学	而	日	参	省	乎	己	则
知	明	而	行	无	过	矣				
吾	尝	终	日	而	思	矣	不	如		
须	臾	之	所	学	也	吾	尝	跂	而	望
矣	不	如	登	高	之	博	见	也	登	高

凡在故老，犹蒙矜育，况臣孤
苦，特为尤甚。且臣少仕伪朝，
历职郎署，本图宦达，不矜名
节。今臣亡国贱俘，至微至陋，
过蒙拔擢，宠命优渥，岂敢盘
桓，有所希冀。但以刘日薄西
山，气息奄奄，人命危浅，朝不
虑夕。臣无祖母，无以至今日；
祖母无臣，无以终余年。母、孙
二人，更相为命，是以区区不
能废远。

　　臣密今年四十有四，祖
母今年九十有六，是臣尽节

是以区区不能废远

疑难句式

　　是以，连词性的介宾词组，即"以是"的倒装，表示结果或结论，用在分句或句子的
开头(有时置于主语后)，上承说明原因的分句或句子。

而招，臂非加长也，而见者远；
顺风而呼，声非加疾也，而闻
者彰。假舆马者，非利足也，而
致千里；假舟楫者，非能水也，
而绝江河。君子生非异也，善
假于物也。

积土成山，风雨兴焉；积
水成渊，蛟龙生焉；积善成德，
而神明自得，圣心备焉。故不
积跬步，无以至千里；不积小
流，无以成江海。骐骥一跃，不
能十步；驽马十驾，功在不舍

逮奉圣朝，沐浴清化。前
太守臣逵察臣孝廉，后刺史
臣荣举臣秀才。臣以供养无
主，辞不赴命。诏书特下，拜臣
郎中，寻蒙国恩，除臣洗马。猥
以微贱，当侍东宫，非臣陨首
所能上报。臣具以表闻，辞不
就职。诏书切峻，责臣逋慢。郡
县逼迫，催臣上道；州司临门，
急于星火。臣欲奉诏奔驰，则
刘病日笃；欲苟顺私情，则告
诉不许：臣之进退，实为狼狈。
伏惟圣朝以孝治天下，

成语积累　《陈情表》中的很多词语已经成了约定俗成的成语，我们一起来总结一下吧。

孤苦伶仃　　茕茕孑立　　形影相吊　　日薄西山　　气息奄奄
朝不虑夕　　乌鸟私情　　结草衔环　　皇天后土　　人命危浅

锲而舍之,朽木不折;锲而不
舍,金石可镂。蚓无爪牙之利,
筋骨之强,上食埃土,下饮黄
泉,用心一也。蟹六跪而二螯,
非蛇鳝之穴无可寄托者,用
心躁也。

过秦论(节选)

贾 谊

考点点拨 了解贾谊对秦王朝迅速灭亡原因的分析及作者借古讽今,劝谏汉文帝施仁政在当时历史条件下的进步意义;学习对比论证的方法;掌握"制、亡、利、固、遗、度"等词的一词多义、通假字及古汉语特殊句式。

及至始皇,奋六世之余
烈,振长策而御宇内,吞二周
而亡诸侯,履至尊而制六合,
执敲扑而鞭笞天下,威振四
海。南取百越之地,以为桂林

秦无亡矢遗镞之费,而天下诸侯已困矣(《过秦论》)	亡:丢失、失去。
追亡逐北,伏尸百万(《过秦论》)	亡:逃兵、逃亡的人。
吞二周而亡诸侯(《过秦论》)	亡:使动用法,使……灭亡。

陈情表

李密

理解作者当时的处境和李密祖孙间真挚深厚的感情；赏析本文文思缜密、脉络分明、陈情于事、寓理于情的构思艺术和骈散结合、形象生动的语言艺术；积累常用的文言词语和相关文化常识。

考点点拨

臣密言：臣以险衅，夙遭
闵凶。生孩六月，慈父见背；行
年四岁，舅夺母志。祖母刘悯
臣孤弱，躬亲抚养。臣少多疾
病，九岁不行，零丁孤苦，至于
成立。既无伯叔，终鲜兄弟，门
衰祚薄，晚有儿息。外无期功
强近之亲，内无应门五尺之
僮，茕茕孑立，形影相吊。而刘
夙婴疾病，常在床蓐，臣侍汤
药，未曾废离。

注释 险衅：艰难祸患，指命运不好。衅，祸患。闵凶：忧患凶险之事。闵，通"悯"。见背：弃我而死去。躬亲：亲自。成立：成人自立。门衰祚薄：家门衰微，福分浅薄。晚有儿息：很晚才有儿子。强近：勉强算是接近的。茕茕：孤单的样子。婴：缠绕。蓐：通"褥"，垫子。

象郡；百越之君，俯首系颈，委
命下吏。乃使蒙恬北筑长城
而守藩篱，却匈奴七百余里，
胡人不敢南下而牧马，士不
敢弯弓而报怨。于是废先王
之道，焚百家之言，以愚黔首；
隳名城，杀豪杰，收天下之兵，
聚之咸阳，销锋镝，铸以为金
人十二，以弱天下之民。然后
践华为城，因河为池，据亿丈
之城，临不测之渊，以为固。良
将劲弩守要害之处，信臣精
卒陈利兵而谁何。天下已定，

使动用法		
外连衡而斗诸侯	使(诸侯)相斗	
会盟而谋弱秦	使(秦)衰弱	
约从离衡	使(秦国的连横策略)离散	
以弱天下之民	使(天下百姓)衰弱	
却匈奴七百余里	使(匈奴)退却	
吞二周而亡诸侯	使(诸侯国)灭亡	

坳堂之上,则芥为之舟,置杯焉则胶,水浅而舟大也。风之积也不厚,则其负大翼也无力。故九万里则风斯在下矣,而后乃今培风;背负青天,而莫之夭阏者,而后乃今将图南。蜩与学鸠笑之曰:"我决起而飞,抢榆枋而止,时则不至,而控于地而已矣,奚以之九万里而南为?"适莽苍者,三餐而反,腹犹果然;适百里者,宿春粮;适千里者,三月聚粮之。二虫又何知!

通假字

北冥有鱼:冥通"溟",海。

小知不及大知:知通"智",智慧。

汤之问棘也是已:已通"矣"。

此小大之辩也:辩通"辨",区别。

始皇之心，自以为关中之固，
金城千里，子孙帝王万世之
业也。

始皇既没，余威震于殊
俗。然陈涉瓮牖绳枢之子，氓
隶之人，而迁徙之徒也；才能
不及中人，非有仲尼、墨翟之
贤，陶朱、猗顿之富；蹑足行伍
之间，而倔起阡陌之中，率疲
弊之卒，将数百之众，转而攻
秦；斩木为兵，揭竿为旗，天下
云集响应，赢粮而景从。山东
豪俊遂并起而亡秦族矣。

注释 殊俗：不同的风俗。瓮：陶制器皿。牖：窗户。隶：奴隶。迁徙之徒：谪罚去边地戍守的士卒。仲尼：孔子名丘，字仲尼。墨翟：墨子名翟。陶朱：范蠡辅佐越王勾践灭吴后，弃官出走，在陶(今山东定陶西北)经商，号陶朱公。行伍：都是军队下层组织的名称。赢：担负。景：同"影"。

为鸟，其名为鹏。鹏之背，不知
其几千里也；怒而飞，其翼若
垂天之云。是鸟也，海运则将
徙于南冥——南冥者，天池也。
《齐谐》者，志怪者也。《谐》之言曰：
"鹏之徙于南冥也，水击三千
里，抟扶摇而上者九万里，去
以六月息者也。"野马也，尘埃
也，生物之以息相吹也。天之
苍苍，其正色邪？其远而无所
至极邪？其视下也，亦若是则
已矣。且夫水之积也不厚，则
其负大舟也无力。覆杯水于

注释 　怒：奋发，这里指鼓起翅膀。海运：海动。徙：迁移。志：记载。抟：环旋着往上飞。九：表虚数，不是实指。去：离，这里指离开北海。野马：指游动的雾气。生物：概指各种有生命的东西。息：气息，这里指风。其：抑，或许。正色：真正的颜色。

且夫天下非小弱也，雍
州之地崤函之固自若也。陈
涉之位非尊于齐、楚、燕、赵、韩、
魏、宋、卫、中山之君也；锄櫌棘
矜非铦于钩戟长铩也；谪戍
之众非抗于九国之师也；深
谋远虑行军用兵之道非及
向时之士也。然而成败异变，
功业相反何也？试使山东之
国与陈涉度长絜大，比权量
力，则不可同年而语矣。然秦
以区区之地致万乘之势序
八州而朝同列，百有余年矣；

注释 櫌：古农具，形似榔头，平整土地用。铩：长矛。谪戍：因有罪而被贬调去守边。抗：匹敌，相当。度长絜大：比量长短大小。絜，衡量。万乘：兵车万辆，表示军事力量强大。序：排列座次。八州：九州中除雍州以外的八州。

宫，即冈峦之体势。

披绣闼，俯雕甍，山原旷

其盈视，川泽纡其骇瞩，闾阎

扑地，钟鸣鼎食之家；舸舰弥

津，青雀黄龙之舳，云销雨霁，

彩彻区明。落霞与孤鹜齐飞，

秋水共长天一色，渔舟唱晚，

响穷彭蠡之滨；雁阵惊寒，声

断衡阳之浦。

逍遥游（节选）

《庄子》

考点点拨

简单了解庄子的哲学思想，分析庄子追求绝对自由的人生观及"逍遥游"的准确含义；理解掌握"奚以……为"句式的特点，归纳"志、图、名、置、穷"五个词语的义项；理解本文想象奇特和善用比喻的特点。

北冥有鱼，其名为鲲。鲲

之大，不知其几千里也；化而

美句赏析

"落霞与孤鹜齐飞，秋水共长天一色。" 这一句是写景名句，青天碧水，天水相接，上下浑然一色，彩霞自上而下，孤鹜自下而上，相映增辉，构成一幅色彩明丽而又上下浑成的绝妙好图。该句自成对偶，如"落霞"对"孤鹜"，"秋水"对"长天"，这是王勃骈文的一大特点。

然后以六合为家,崤函为宫;

一夫作难而七庙隳,身死人

手,为天下笑者,何也?仁义不

施而攻守之势异也。

师 说

韩 愈

考点点拨

《师说》说明了教师的重要作用、从师学习的必要性以及择师的原则,抨击了当时士大夫之族耻于从师的错误观念,倡导从师而学的风气。本文语言重点是理解"惑、下、句读、遗、相若、不齿、专攻、拘、嘉、贻"等字词;归纳多义词"乃、则、于、所以"的义项。

古之学者必有师。师者,

所以传道受业解惑也。人非

生而知之者,孰能无惑?惑而

不从师,其为惑也,终不解矣。

生乎吾前,其闻道也固先乎

吾,吾从而师之;生乎吾后,其

闻道也亦先乎吾,吾从而师

古今异义

1. 古之学者必有师　古义:求学的人。今义:学问上有一定成就的人。

2. 所以传道受业解惑也　古义:用来。今义:连词,表因果关系。

3. 小学而大遗,吾未见其明也　古义:小的方面学习。今义:初等教育学校。

乡不可期。怀良辰以孤往,或

植杖而耘耔。登东皋以舒啸,

临清流而赋诗。聊乘化以归

尽,乐夫天命复奚疑!

滕王阁序(节选)

王 勃

考点点拨 学习体会本文优美的语言及其表达方式;了解骈文的两大特征——对偶与用典,积累文学常识;体会作者壮志难酬、愤郁不平而又不甘沉沦的复杂情感;积累文言词语;感受文章的内容美和形式美;理解本文用典的内涵。

时维九月,序属三秋。潦

水尽而寒潭清,烟光凝而暮

山紫。俨骖䯂于上路,访风景

于崇阿;临帝子之长洲,得天

人之旧馆。层峦耸翠,上出重

霄;飞阁流丹,下临无地。鹤汀

凫渚,穷岛屿之萦回;桂殿兰

通假字 俨骖䯂于上路:"俨"通"严",整齐的样子。
云销雨霁:"销"通"消",消失。

之。吾师道也,夫庸知其年之

先后生于吾乎?是故无贵无

贱,无长无少,道之所存,师之

所存也。

　　　　嗟乎!师道之不传也久

矣!欲人之无惑也难矣!古之

圣人,其出人也远矣,犹且从

师而问焉;今之众人,其下圣

人也亦远矣,而耻学于师。是

故圣益圣,愚益愚。圣人之所

以为圣,愚人之所以为愚,其

皆出于此乎?爱其子,择师而

教之;于其身也,则耻师焉,惑

注 释　　庸:哪、岂。是故:因此,所以。无:无论,不分。师道:从师的风尚。出人:超出(一般)人。犹且:尚且,还。众人:一般人。下:低于。耻学于师:以向老师学习为耻。益:更加、越发。惑:糊涂。

入,抚孤松而盘桓。

　　归去来兮,请息交以绝游。世与我而相违,复驾言兮焉求?悦亲戚之情话,乐琴书以消忧。农人告余以春及,将有事于西畴。或命巾车,或棹孤舟。既窈窕以寻壑,亦崎岖而经丘。木欣欣以向荣,泉涓涓而始流。善万物之得时,感吾生之行休。

　　已矣乎!寓形宇内复几时?曷不委心任去留?胡为乎遑遑欲何之?富贵非吾愿,帝

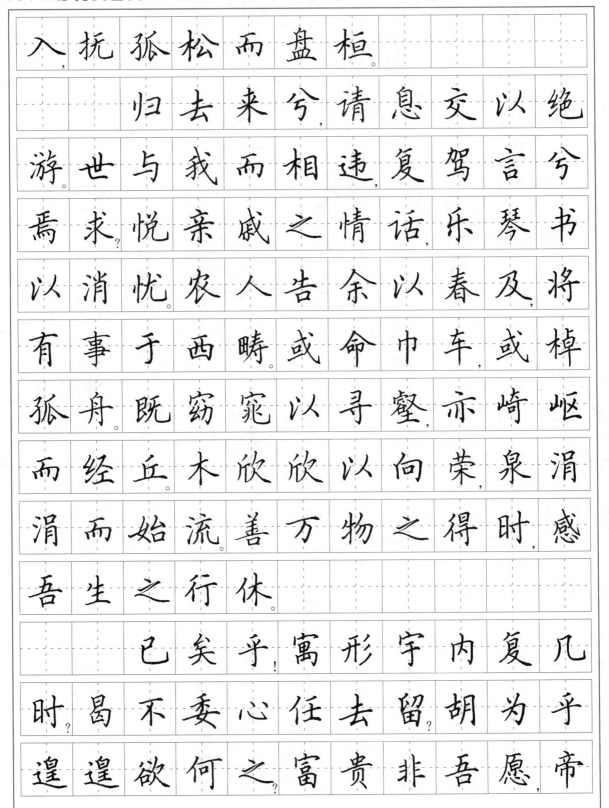

常用虚词

门虽设而常关(表转折)　　　时矫首而遐观(表修饰)
觉今是而昨非(表并列)　　　鸟倦飞而知还(表承接)

矣。彼童子之师，授之书而习
其句读者，非吾所谓传其道
解其惑者也。句读之不知，惑
之不解，或师焉，或不焉，小学
而大遗，吾未见其明也。巫医
乐师百工之人，不耻相师。士
大夫之族，曰师曰弟子云者，
则群聚而笑之。问之，则曰："彼
与彼年相若也，道相似也。位
卑则足羞，官盛则近谀。"呜呼！
师道之不复可知矣。巫医乐
师百工之人，君子不齿，今其
智乃反不能及，其可怪也欤！

注　释　小学而大遗：小的方面(句读之不知)倒要学习，大的方面(惑之不解)却放弃了。百工：各种工匠。相师：拜别人为师。族：类。相若：相像，差不多的意思。谀：阿谀、奉承。复：恢复。不齿：不屑与之同列，表示鄙视。乃：竟。

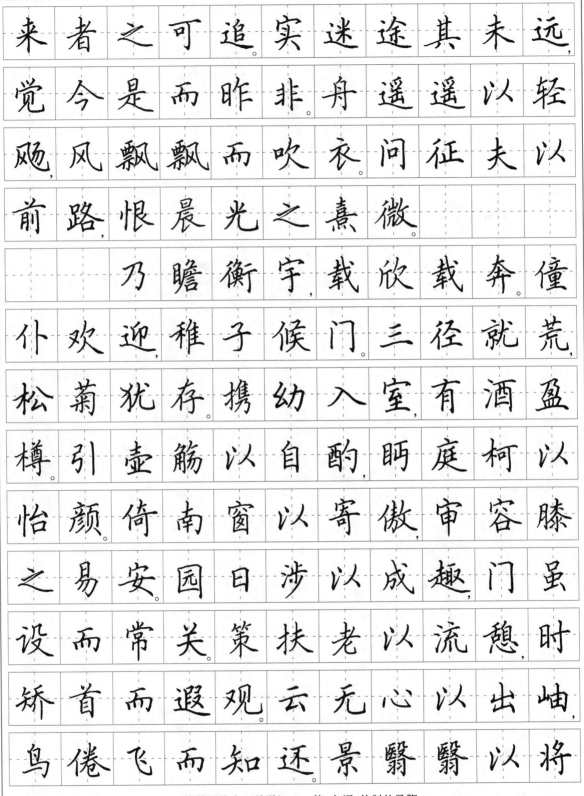

来者之可追。实迷途其未远，
觉今是而昨非。舟遥遥以轻
飏，风飘飘而吹衣。问征夫以
前路，恨晨光之熹微。

乃瞻衡宇，载欣载奔。僮
仆欢迎，稚子候门。三径就荒，
松菊犹存。携幼入室，有酒盈
樽。引壶觞以自酌，眄庭柯以
怡颜。倚南窗以寄傲，审容膝
之易安。园日涉以成趣，门虽
设而常关。策扶老以流憩，时
矫首而遐观。云无心以出岫，
鸟倦飞而知还。景翳翳以将

一词多义

执策而临之（《马说》）　　策：名词，竹制的马鞭。
策扶老以流憩（《归去来兮辞》）　　策：动词，拄着。
策勋十二转，赏赐百千强（《木兰诗》）　　策：通"册"，记录。

圣人无常师。孔子师郯
子、苌弘、师襄、老聃。郯子之徒，
其贤不及孔子。孔子曰：三人
行，则必有我师。是故弟子不
必不如师，师不必贤于弟子，
闻道有先后，术业有专攻，如
是而已。

李氏子蟠，年十七，好古
文，六艺经传皆通习之，不拘
于时，学于余。余嘉其能行古
道，作《师说》以贻之。

补写出下列名篇名句中的空缺部分。

1.（2006 江西）彼童子之师，＿＿＿＿＿＿＿，＿＿＿＿＿＿＿。

2.（2008 全国Ⅰ）爱其子，＿＿＿＿＿＿＿；于其身也，＿＿＿＿＿＿＿，惑矣。

3.（2007 上海）闻道有先后，＿＿＿＿＿＿＿，如是而已。

答案：1.授之书而习其句读者，非吾所谓传其道解其惑者也。2.择师而教之，则耻师焉。3.术业有专攻。

斗，其势不俱生。吾所以为此
者，以先国家之急而后私仇
也"。

　　廉颇闻之，肉袒负荆，因
宾客至蔺相如门谢罪曰："鄙
贱之人，不知将军宽之至此
也！"

　　卒相与欢，为刎颈之交。

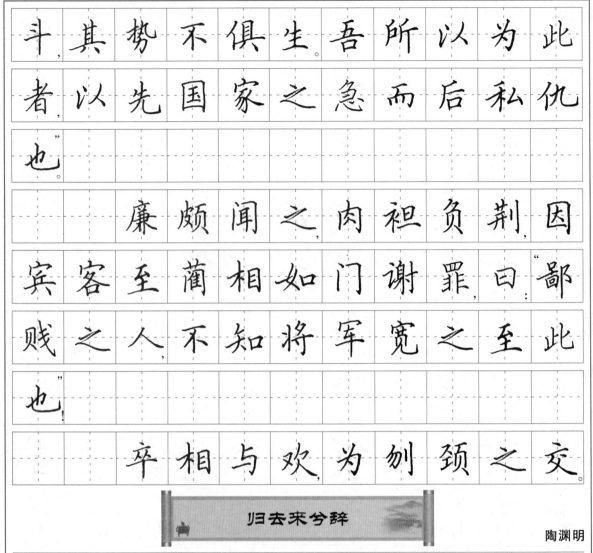

归去来兮辞

陶渊明

了解陶渊明及山水田园诗派的有关知识，从作品中感受作者的精神世界及创作风格；学习作者高洁的理想志趣和坚定的人生追求；掌握"胡、奚、曷、焉、何"五个疑问代词，归纳"行、引、乘、策"等四个词的一词多义，了解"以、而、兮、来"等文言虚词的用法。

　　归去来兮，田园将芜胡
不归？既自以心为形役，奚惆
怅而独悲？悟已往之不谏，知

倒装句

1. 复驾言兮焉求？　　　　焉求，即求焉。焉：何，什么。
2. 胡为乎遑遑欲何之？　　胡为，即为胡。胡：何，什么。
3. 乐夫天命复奚疑！　　　奚疑，即疑奚。奚：何，什么。

廉颇蔺相如列传（节选）

司马迁

考点点拨 认识蔺相如机智勇敢、不畏强暴和顾全大局的精神；认识廉颇公忠体国和勇于改过的精神；掌握文中出现的重点文言词语、语法现象和特殊句式；领会史传作品在选材、布局和揭示人物性格方面的特点。

既罢，归国，以相如功大，拜为上卿，位在廉颇之右。

廉颇曰："我为赵将，有攻城野战之大功，而蔺相如徒以口舌为劳，而位居我上。且相如素贱人，吾羞，不忍为之下！"宣言曰："我见相如，必辱之。"相如闻，不肯与会。相如每朝时，常称病，不欲与廉颇争列。已而相如出，望见廉颇，相如引车避匿。

一词多义

以勇气闻于诸侯（凭）
愿以十五城请易璧（用，拿）
严大国之威以修敬也（来，连词）
则请立太子为王，以绝秦望（用以，用来）
吾所以为此者，以先国家之急而后私仇也（因为）

于是舍人相与谏曰："臣
所以去亲戚而事君者，徒慕
君之高义也。今君与廉颇同
列，廉君宣恶言，而君畏匿之，
恐惧殊甚。且庸人尚羞之，况
于将相乎？臣等不肖，请辞去。"
蔺相如固止之，曰："公之视廉
将军孰与秦王？"曰："不若也。"相
如曰："夫以秦王之威，而相如
廷叱之，辱其群臣。相如虽驽，
独畏廉将军哉？顾吾念之，强
秦之所以不敢加兵于赵者，
徒以吾两人在也。今两虎共

使动用法　完璧归赵(使……完整)　　宁许以负秦曲(使……承担)
　　　　　　秦王恐其破璧(使……破碎)　毕礼而归之(使……回去)